Société Industrielle et Agricole d'Angers
et de Maine-et-Loire

LA QUESTION

DU

RACHAT DES CHEMINS DE FER

PAR L'ÉTAT

Par M. BLAVIER, Président

PARIS
IMPRIMERIE CENTRALE DES CHEMINS DE FER
A. CHAIX ET C^{ie}
RUE BERGÈRE, 20, PRÈS DU BOULEVARD MONTMARTRE
1880

Société Industrielle et Agricole d'Angers
et de Maine-et-Loire.

LA QUESTION

DU

RACHAT DES CHEMINS DE FER

PAR L'ÉTAT

Par M. BLAVIER, Président

PARIS
IMPRIMERIE CENTRALE DES CHEMINS DE FER
A. CHAIX ET Cie
RUE BERGÈRE, 20, PRÈS DU BOULEVARD MONTMARTRE
1880

Société Industrielle et Agricole d'Angers
et de Maine-et-Loire.

LA QUESTION

DU

RACHAT DES CHEMINS DE FER

PAR L'ÉTAT

Par M. BLAVIER, Président

MESSIEURS,

Une question capitale préoccupe à juste titre, en ce moment, le monde industriel et commercial de France. Son examen rentre dans le cadre naturel de vos travaux, et j'ai cru devoir la soumettre à vos délibérations.

Je veux parler du projet de rachat des chemins de fer par l'État.

Il ne s'agit à la vérité, dans les conclusions de la grande commission parlementaire dont le rapport vient d'être déposé sur le bureau de la Chambre des députés, que du

rachat du *réseau entier de la Compagnie d'Orléans*; mais il n'est aucun des arguments, présentés pour arriver à cette solution, qui ne s'applique aux autres grands réseaux d'intérêt général qui couvrent le reste de la France. Si les promoteurs de cette idée nouvelle ont reculé devant l'énormité de la conclusion logique de leurs prémisses, le public intéressé, le monde des affaires ne s'y est pas trompé et a placé le débat sur son véritable terrain.

Vous n'ignorez pas les modestes débuts d'une aussi grosse question; permettez-moi de les rappeler en quelques mots en retraçant, à grands traits, la genèse encore toute récente de nos chemins de fer.

En 1837, s'ouvrait au public entre Paris et Saint-Germain la première voie ferrée.

Quelques années de tâtonnements inévitables de la part des pouvoirs publics chargés de réglementer ce nouveau mode de traction, dont la puissance apparaissait immédiatement aux hommes d'État, suivirent cette expérience due à l'initiative hardie des Pereire, Talabot, Flachat et autres ingénieurs éminents.

Eu deux ans, plus de 600 kilomètres de lignes nouvelles étaient concédés à des Sociétés financières, mais par tronçons isolés, sans règles fixes, sans plan d'ensemble, sans détermination précise des droits de l'État sur le nouvel outillage national.

La question qui vient d'être soulevée par quelque députés en 1880, se posait déjà, et avec plus de raison, dans cette période de tâtonnements. Elle fut résolue, après d'imposants débats, par la loi de 1842, qui fit concourir l'ac-

tion simultanée de l'industrie privée et de l'État au grand but à atteindre : celui d'assurer la prompte exécution de ces merveilleuses voies de communication, en les répartissant avec équité sur tout le territoire de la France, sans engager outre mesure les finances du pays

A l'État, étaient réservés le classement des lignes d'intérêt général et la direction des tracés; à des Compagnies financières placées sous le contrôle et la surveillance de l'État, étaient concédées, à leurs risques et périls, la construction et l'exploitation de ces lignes. Dans quelques cas tout exceptionnels, l'État se chargeait en partie de la construction, mais jamais il n'assumait la charge beaucoup plus lourde et difficile de l'exploitation.

Sous le bénéfice de cette loi, grâce à l'alliance féconde des forces de l'État et de l'industrie privée, s'est développé le réseau des voies ferrées dans des proportions merveilleuses, jusqu'au temps d'arrêt forcé qui fut la conséquence de la Révolution de 1848, et qui devint le point de départ d'une nouvelle amélioration dans l'ensemble du système.

Les trop nombreuses Compagnies concessionnaires, dont le crédit avait été si rudement mis à l'épreuve pendant la période tourmentée de 1848 à 1851, sentirent la nécessité de se fondre pour constituer des sociétés puissantes, capables de résister à toutes les éventualités. Cette transformation s'opéra sous l'impulsion du Gouvernement, qui comprenait le parti à tirer, dans l'intérêt général, de cette puissance même des Compagnies, dont la prospérité assurait la facile construction des lignes secondaires.

Ainsi furent constituées les six grandes Compagnies dont

les réseaux, habilement délimités par un éminent ingénieur et administrateur, M. de Franqueville, couvraient de leurs mailles tout le territoire national.

Mais bientôt, entre les mailles de ce réseau trop larges pour satisfaire aux besoins de la circulation qui se développaient chaque jour dans les régions latérales aux lignes existantes, il fallut créer les nouvelles voies perfectionnées, alors que le trafic local ne devait certainement pas suffire, au début surtout, pour assurer une juste rémunération du capital nécessaire à leur construction.

C'est à ce moment qu'intervint la convention de 1859, transaction laborieuse entre l'État, qui ne pouvait ajourner un acte de justice distributive réclamée par tous les intéressés et les Compagnies qui, assurées d'un revenu progressant sans cesse, se souciaient médiocrement de le compromettre par l'adjonction à leur réseau de lignes stériles pour longtemps.

Par cette ingénieuse convention, à laquelle restera attaché le nom de M. de Franqueville, l'État imposait aux six grandes Compagnies l'exécution d'un nouveau réseau au moyen des ressources que leur procurait, facilement et sans secousse pour le crédit public, l'émission successive d'obligations dont l'intérêt était garanti au taux de 4 65 0/0.

Mais il était en même temps convenu que, du produit net de l'ancien réseau, serait distrait tout ce qui proviendrait en recettes des affluents ainsi créés, pour être déversé au compte du nouveau réseau et atténuer d'autant le complément à fournir par l'État à titre de garantie d'intérêts. Ces versements ainsi effectués pendant les premières années

par le Trésor public constituaient seulement un prêt, que les Compagnies s'engageaient à rembourser plus tard, en tenant compte à l'État de l'intérêt à 4 0/0 des sommes avancées par lui.

Une pareille combinaison aurait incontestablement donné satisfaction à tous les intérêts publics, s'il eût été possible de faire admettre, dans le nouveau réseau, l'ensemble des lignes non encore concédées, qui présentaient un véritable caractère d'utilité générale. Malheureusement le classement de ces lignes ne fut pas effectué, et certaines grandes Compagnies ne se prêtèrent pas, de leur côté, avec une suffisante bonne volonté, à l'admission dans leur réseau secondaire de certaines lignes destinées à desservir des régions, ayant droit de réclamer au nom d'une bonne justice distributive, le bienfait des nouvelles voies économiques de communication.

Le principe de la convention de 1859 était donc complètement satisfaisant, l'application seule, laissa quelque chose à désirer, et cependant, grâce à cette heureuse combinaison, les grandes Compagnies purent en dix ans construire plus de 10.000 kilomètres de chemins de fer, avec leurs ressources propres.

Mais à côté d'elles, surtout dans la région de l'Ouest, des réseaux secondaires indépendants, d'un certain développement, avaient pris naissance, celui de la Vendée et des Charentes notamment, par suite du refus de la Compagnie d'Orléans de desservir convenablement ces régions riches, dont le trafic probable était de nature à tenter la spéculation. Ce fut une faute de l'administration, d'ordinaire si clairvoyante de cette Compagnie, et le véritable point de

départ de la grosse question, en ce moment pendante devant l'opinion publique; car, en consentant à l'adjonction à leur réseau de quelques centaines de kilomètres de plus de lignes de chemins de fer dans la convention de 1859, les grandes Compagnies eussent enlevé, à la spéculation la plus hardie, tout moyen de détourner de son but sérieux la loi de 1865 sur les chemins d'intérêt local, le dernier monument législatif, dont il me reste à parler pour compléter la genèse du réseau ferré en France.

Cette loi permettait aux préfets, sous l'autorité des conseils généraux, de créer avec les ressources locales, celles du département et le concours de l'État, des chemins de fer de construction économique, destinés à desservir les arrondissements non traversés par les grands tracés, pour les relier au réseau d'intérêt général. Les concessions départementales furent accordées sans mesure, et au lieu de rester entre les mains des intéressés, elles furent aussitôt accaparées par des financiers de toute origine, dont le seul objectif était, en soudant bout à bout un certain nombre de lignes d'intérêt local, de donner aux groupes ainsi formés l'apparence de nouveaux réseaux d'intérêt général, qui pussent devenir entre leurs mains l'élément d'une spéculation folle. Aucune n'a eu un plus triste retentissement que celle de ce Belge bien connu, qui après avoir entraîné dans son orbite des milliers de Français trop crédules, au moyen de fallacieuses promesses, les a conduits à la ruine par le brusque écroulement de ses chimériques projets. Les épaves de ce désastre financier et industriel viennent d'être recueillies par l'État, qui s'est fait autoriser par la loi du 18 mai 1878,

à racheter un certain nombre de lignes secondaires dans l'ouest de la France, celles des Charentes, de la Vendée et de Maine-et-Loire entre autres, pour le modeste chiffre de 400 millions.

Nous touchons, messieurs, à l'origine de la grosse question sur laquelle j'appelle vos méditations.

Pour moi, ce rachat par l'État a été une première erreur gouvernementale; car il a créé un fâcheux précédent, d'où naîtront les plus sérieuses difficultés dans l'avenir. Quelque intéressants que pussent être les gens qui avaient cru en l'étoile de M. Philippart, n'était-il pas sage de montrer au public, en général trop facilement entraînable par les faiseurs, que tout ce qui brille n'est pas or. La leçon n'eût-elle pas été profitable à l'épargne nationale, si on avait laissé les Compagnies de chemin de fer d'intérêt local écrasées par leur luxe inutile, ruinées par une mauvaise administration, liquider elles-mêmes leur situation. Qu'en serait-il advenu, sinon le rachat par la Compagnie d'Orléans des lignes abandonnées, à des conditions qui lui eussent permis d'en assurer l'excellente exploitation sans aucune charge pour l'État. Comment, au contraire, avec le principe économiquement faux que la loi de mai 1878 a sanctionné, l'État pourra-t-il se dispenser de traiter avec la même bienveillance que les Compagnies des Charentes ou de la Vendée, toute autre Compagnie dans une situation commerciale aussi désastreuse?

Mais l'erreur ayant été commise, tout au moins n'en faudrait-il pas aggraver les déplorables conséquences, comme le propose en ce moment la Commission parlemen-

taire des chemins de fer, qui voudrait profiter de ce rachat pour rompre avec toutes les traditions de l'Administration française et organiser une exploitation d'État.

Telle n'était pas, assurément, la pensée du Gouvernement, quand il présentait, aux Chambres, la loi du rachat: « Nous n'entendons pas, disait-il, vous proposer de faire faire l'exploitation par l'État. » Cependant *provisoirement, par mesure transitoire, pour ne pas laisser les services en souffrance,* l'exploitation des chemins de fer rachetés fut remise à des agents de l'État, au lieu d'être immédiatement confiée, dans des conditions à débattre, à la Compagnie d'Orléans, qui, sans nul doute, aurait accepté cette mission, qu'elle pouvait remplir plus avantageusement que personne, grâce à son excellente administration.

Ce provisoire dure depuis bientôt deux années, dans des conditions très onéreuses pour les finances publiques. Cependant, non seulement il n'est plus question d'y mettre un terme, mais le Gouvernement lui-même, oubliant ses promesses, propose de poursuivre l'expérience sur une plus vaste échelle, en joignant, par voie de rachat à la Compagnie d'Orléans, 1,557 kilomètres des lignes exploitées par celle-ci, aux 1,224 que la loi de 1878 a remis aux mains de l'État.

Ce projet, qui soulève déjà les plus sérieuses objections, paraît trop mesquin aux membres de la Commission des chemins de fer, à laquelle la Chambre des députés en a renvoyé l'examen. Il leur faut englober, dans le réseau d'État, la concession de la Compagnie d'Orléans tout entière, c'est-à-dire plus de 4,000 kilomètres.

Ce n'est sans doute pas pour remettre aux mains d'une Compagnie fermière ce formidable ensemble de voies ferrées, que la Commission des chemins de fer arrive à une semblable conclusion ; car il serait manifestement plus simple, plus rationnel et surtout plus économique d'en confier l'exploitation à la Compagnie d'Orléans qui en possède plus des quatre cinquièmes. C'est donc, à n'en pas douter, pour constituer un grand réseau d'État, et c'est contre cette menace que l'opinon publique s'est soulevée avec une unanimité vraiment écrasante, par la voix de ses organes les plus autorisés, Conseils généraux, Chambres et Tribunaux de commerce, sans distinction de parti.

Il ne s'agit pas, en effet, dans cette affaire, d'une question politique, mais d'un intérêt capital pour le commerce et l'industrie nationales.

Ce n'est qu'accessoirement que les innombrables adversaires du rachat des chemins de fer par l'État ont fait valoir contre le projet qui va être soumis aux délibérations de la Chambre des députés, certaines considérations d'ordre social et politique, cependant déjà bien puissantes ; car ils ont établi sans réfutation possible les vérités suivantes :

Consciemment ou non, ceux qui voudraient aujourd'hui faire de l'État un entrepreneur général de transports, entrent largement dans la voie du communisme, dont l'objectif est l'absorption par l'État de toutes les fonctions sociales qui doivent rester aux mains de l'individu ;

Le danger n'est pas moindre au point de vue politique ; car la réalisation d'un semblable projet, aurait manifeste-

ment pour conséquence immédiate le développement, dans des proportions effrayantes, de cette plaie dont souffrent particulièrement les races latines, le *fonctionnarisme*, qui rend leurs institutions si instables, en remettant aux mains du gouvernement une puissance de direction contre laquelle se brise l'influence individuelle.

En dehors de ces principes généraux, les représentants du commerce et de l'industrie nationales ont démontré, en s'appuyant sur des chiffres puisés aux sources officielles, que l'exploitation des chemins de fer par des employés de l'État, que ne surexcite pas l'intérêt personnel, est forcément moins économique que l'exploitation par les compagnies concessionnaires, et que par suite, elle représente une perte sèche pour le pays.

Ils ont constaté que le public en relations journalières avec ces employés d'État, n'aura aucun moyen sérieux de se faire rendre justice dans les contestations sans nombre, résultant des transactions commerciales aussi délicates que le transport des marchandises; qu'à ce point de vue, les intérêts du public sont, au contraire, efficacement sauvegardés contre les prétentions des compagnies concessionnaires, si puissantes qu'elles soient, par l'indépendance des tribunaux de commerce et l'intervention de l'État.

Ils ont établi victorieusement que, si c'est pour améliorer les conditions des transports, au profit du commerce, que les promoteurs du rachat des chemins de fer demandent à substituer l'exploitation de l'État à celle des compagnies, le moyen sûr d'y arriver n'est pas de tenter cette expérience

déjà faite bien souvent et dont le résultat est connu de tous à l'avance, mais d'alléger les impôts écrasants s'élevant jusqu'à 23 0/0 qui grèvent certains transports.

Ils ajoutent que, si de nombreuses améliorations, réclamées par le public pour le transport des voyageurs et des marchandises, ont déjà été obtenues des grandes compagnies, comme celles de l'admission des voyageurs de 2e classe dans la plupart des trains express, du chauffage des voitures de toutes classes, de l'unification des tarifs pour le transport des petits paquets, de la multiplicité des tarifs spéciaux, etc., que, s'il reste d'autres améliorations non moins importantes à réclamer : la simplification et surtout l'uniformité des tarifs entre les compagnies, la suppression des droits de transmission d'une compagnie à l'autre quand il s'agit de wagons complets, l'unification du comptage kilométrique entre les compagnies dans le passage d'un réseau à l'autre, la diminution du nombre de jours supplémentaires généralement inscrit dans les tarifs spéciaux, toutes ces réformes et d'autres encore, pourront être obtenues, plus facilement et surtout plus rapidement, par l'action de l'Etat sur les Compagnies directement soumises à son contrôle, qu'elles ne seraient obtenues de l'État lui-même exploitant.

Enfin ils concluent unanimement et vous n'hésiterez pas, Messieurs, à conclure avec ces représentants autorisés du commerce et de l'industrie nationale, que l'organisation actuelle du nouvel outillage des transports par chemins de fer, a été merveilleusement approprié au génie propre de la nation française; car elle se tient à égale distance de la

liberté illimitée qu'ont pu supporter avec peine les grands États comme l'Angleterre et l'Amérique, où l'individu est tout et l'État rien, et de la réglementation exclusivement autoritaire qui peut convenir aux États comme la Prusse, où règne sans contre-poids le fonctionnarisme et le militarisme.

En repoussant le rachat des chemins de fer par l'État, en maintenant, étendant et perfectionnant l'organisation qui régit l'exploitation des six grandes Compagnies concessionnaires, nous resterons Français et ne copierons pas, à notre grand préjudice, les Prussiens.

<p style="text-align:right">A. BLAVIER.</p>

Dans son Assemblée générale du 28 août dernier, la Société industrielle et agricole de Maine-et-Loire a adopté les conclusions du travail présenté par son honorable Président, sur le rachat des chemins de fer par l'État, et décidé que ce Mémoire serait adressé à M. le Ministre des Travaux publics, ainsi qu'aux Représentants du département de Maine-et-Loire, au Parlement français.

<p style="text-align:right"><i>Le Secrétaire,</i>
A. BOUCHARD.</p>

www.ingramcontent.com/pod-product-compliance
Lightning Source LLC
Chambersburg PA
CBHW030130230526
45469CB00005B/1893